U0065016

波光

流暢筆觸隨星空蕩漾
優雅滑行
勾勒流水年華似錦
曼妙生命如詩

悠揚樂音隨風飄逸
迴響河畔戀曲
迷人旋律輕撫觀音臉頰
閃爍淚光瀲灩

告別戀人的月色依舊
映照波心漣漪

車站

清脆琴音在街道流浪

爵士名伶耳邊吟唱

轉折扭曲疲憊的空氣

啜飲沉寂夜晚

沈浸宇宙這端鬆軟夢境

藍莓貝果銀河系

綠色女神烙印冰河世紀

拿鐵漂浮小冰山

許多做夢的人匆匆走過

背著珍貴時空行囊

從這端到那端

從那端到這端

走在我的夢裏頭

觀音夜色

燈光漂浮水面漣漪

薩克司風尾韻隨波搖曳

觀音靜臥閉目聆賞

歷史凝固城市的記憶

藍調夜色交錯時空符碼

巴黎玫瑰綻放淡水河

肯尼 G 青澀旋律迴旋漫步

世界穿梭河岸榕樹下

暖意自湯圓緩緩昇起

四坪海岸咖啡香醇

爵士樂音飄盪

優雅女聲圓潤婀娜
餘音飄浮香醇濃郁熱拿鐵
爵士樂音水面蕩漾

時光精靈披上咖啡色調
塗抹六〇年代慵懶旋律
月光流洩甜膩風情

浪漫的金色喇叭深情演唱
詩意正濃秋之戀曲
貓在鋼琴鍵盤上冥想

布朗尼的滋味空中飄盪
佛朗明哥舞者牆上跳舞

喜悅的文字紛紛甦醒
詩集上竊竊私語

彩繪希望窈窕淑女

溫煦言語吐露芝蘭芬芳
晶瑩眼眸澄澈似水
沈浸陽光明媚的季節裏
翠綠河畔波光瀲灩

窈窕淑女秀髮飄逸如絲
枝頭燕雀愉悅飛舞
亮麗臉龐暈染盎然春意
曼妙姿影波心漣漪

睿智神采飛揚寂靜天空
纖柔玉指彩繪希望
勾勒澄靜心靈美麗夢想
法喜盈滿丰采怡人

醉人心弦的微笑

乘東方吹拂微風飛翔
穿越甜蜜濃郁的雲
迎面親吻晨曦稚嫩臉頰
妳微閉雙眼的深情

隨月光灑落雪白詩意
悅耳天籟耳邊廝磨
茉莉花香撫慰寂寞心靈
耽溺妳溫暖柔弱的肩

迷眩心神的嘆息
那蒸發情慾的美麗蜿蜒
探索妳晶瑩溫柔曲線
飛向星雲旋轉魅惑之眼

飛入濃烈炙熱的紅太陽
妳醉人心弦的微笑
融化旅人漂泊的靈魂
在迷炫星空浮沈

濃情海洋

誰在天空纏繞蜿蜒琴韻
誘引旅人寂寞的心
沿晶瑩絲線漫步雲端
愛情如斯遼闊

拿鐵咖啡釀造的海洋
飄浮思念攪拌的心
隨馨香羽化
舞動金色蝶衣

飛向地平線白色微光
妳唇印的杯延
伴嫣紅太陽墜落
濃情大海

在妳眼裏讀一首詩

銀河在清澈眼眸裏旋轉
宇宙之眼晶瑩剔透
慈愛之光映照無垠時空
溫潤旅人寂寞心靈

妳淨如繁星的心閃爍
眼眸綻放如詩光芒
書寫宇宙永恆生命符碼

妳心裏住著古老的靈魂
美麗優雅潔白如絲
為撫慰受苦心靈重生

我在妳眼裏讀到一首詩
被思慮盤旋的心綻放
自迴旋迷夢中
燦然甦醒

海洋呼喚寂寞之城

寂寞之城靜默冥想
濃郁花香自心底暈開
時間悄然蒸發
茉莉花香裊裊飄蕩
醉人心弦的香頌

誰在虛空輕聲吟唱
安慰旅人孤獨寂寞的心
總是耳邊吹拂細語
傾訴迷濛煙雨溫柔叨絮

淡水城的戀情隨風飄逸
天空迴盪思念的氣息
自由靈魂漫步河邊
海洋總在不遠處呼喚

我是多麼想念妳

茉莉花香隨髮絲拂面

沉醉迷炫華麗黑洞

不顧甦醒的時間

漂浮虛空若隱若現

生生世世甜蜜記憶

牽引靈魂耽溺的符碼

沁入心田醉人詩意

一絲笑意蕩漾宇宙奧秘

妳深邃眼眸引領輪迴

在時空遊走飄蕩

當放下身體漂浮的時候

我是多麼想念妳

遠行的風箏

滴落心底的琴音漂蕩

往事搖曳波心

輕拂冥想的風

閉上雙眼凝視虛空

繚繞琴韻交織的倩影

輕揚羽翼飛舞

環抱輕盈樂音旋轉青春

水晶清脆悅耳

飄浮原野的芬芳

看見童年泛黃的影子

湾湾目光流連

即將遠行的風箏

誠摯地揮手道別

明亮眼眸好奇張望
轉身瞬間揮舞豐盈小手
伴隨誠摯的眼神
消逝人群

天使總是現身不遠處
藏起翅膀行走人間
帶著燦爛笑意顧顔走步
演繹當下美好

生命不息變幻無常
大千世界如曇花一現
何須眷戀過去
惦記未來

柔軟的小手

細雨暈染青翠山巒
車窗外滴答飛舞
明亮的星閃爍眼眸裏

時間顛簸搖晃
停在雨絲嬉戲的窗

把愛藏在手心裏
隨波心漣漪
輕拂懷中布娃娃
柔軟的小手

甜蜜夢境

回到無需言語波動的剎那
無邊喜悅浸潤時空
心靈交匯靈魂深處的悸動
彷彿茉莉花飄逸芬芳
宇宙自虛空綻放

妳的心在空靈寂靜中蕩漾
搖曳曼妙醉人曲線
輕踏優雅流暢的舞步
堆疊動靜瞬間美麗的幻影
甜膩歌聲悅耳迷人

妳魅惑旅人寂寞的心
明媚眼神輕聲詠嘆
暈染一室紫羅蘭清香詩意
樂音漣漪甜蜜夢境
輕撫迎風漂浮的靈魂

春之頌

美麗姿影映照晶瑩大地

似柳雙臂迎風搖曳

曼妙舞姿盤旋

天女自雲端下凡

洋溢燦爛如花甜美笑容

深情眼眸飄逸

潔白似雪春之氣息

芬芳怡人

纏綿歌聲悠揚迴響

蕩漾真情流露

溫馨擁抱甜蜜時光

迴旋漫舞

纖細腰身柔情似水

俯仰濃情蜜意

翩然舞動迷人丰采

讚頌如花生命

朗讀天空

怡人馨香飄逸金色雲朵
毫光自心底漣漪
編織夢境的天幕映演
悲歡離合的故事

雙手合十朗讀天空
以燦爛星光書寫的生命
歲月更迭的詩歌
寧靜悠遠飄渺迴盪

虔誠禮敬馨香禱祝
先行者的身影佇立星空
燦然笑意閃爍慈悲
守護溫暖大地

美自心靈優雅蛻變

美自心中悄然揚起
映入燦爛眼眸
明媚眼神動人心弦

美自靈魂深處綻放
舞動優雅旋律似水漣漪
飄逸花漾姿影

美自腦海悠然浮現
隨七彩虹光躍然紙上
彩繪璀璨世界

美自心靈優雅蛻變
化作遊吟詩人的詩篇
詠嘆美麗生命

美在虛空曼妙迴旋
輕舞雪白絲綢晶瑩羽翼
撫慰孤寂的靈魂

心靈國度

神秘引力相互遞出

無遠弗屆的愛

交織宇宙繁星如絲纏綿

無邊迷夢

披上天幕靜默冥想

各自升起狼煙

眾神的話語迴盪天際

愛無隔閡

須彌山巔光燦耀眼

天使雪白羽翼漫天飛舞

喜悅旋律盈滿

心靈國度

在心裏舞一曲探戈

哀嘆生命短暫的人啊
移動佇足黑色憂傷的心
為自己舞一曲華麗探戈吧

用僅餘微弱星光點燃熱情
隨心中澎湃旋律起舞
擺脫有形驅體迷夢魅影

在遙遠宇宙的盡頭
隨詩意濃郁銀河迴旋漫舞
歌頌生命永不休止的綻放

遺落邊境的夢

一顆顆慈悲溫暖的心
緊緊擁抱寂寞
化作湛藍夜空明亮的星
指引迷途旅人航向
覺醒的海洋

流浪蒼茫夜色的行者
背負希望的行囊
沿前世行腳足跡尋找
遺落邊境的夢
向狼煙升起的遠方

繁星閃爍遙遠的呼喚
穿越時空眷戀
在平靜無痕的波心漣漪
化作七彩蝶衣
盤縈飛舞飄渺夢境

箭術禪心

矇住雙眼拉開弓弦

照見隱藏黑暗閃爍毫光

時間靜止剎那

靈魂隨箭簇疾馳

銳利嘶鳴劃破長空

心劍合一洞徹死生

光燦刷白翻騰凝斂虛空

屏氣凝神身形似水

心神隨劍刃滑行

劍尖出鞘刺穿虛幻魅影

無畏身影投射無垠時空

舞動生命安住無常

熱情優雅光燦自在

無視神話交織

澄澈心靈沉寂如詩

如夢泡影

揮劍剎那靈魂穿透虛空
凝視生命瞬息
移動時間穿梭空間
來去無蹤

揮刀瞬間我執悄然隱遁
不動明王舉劍
斬斷無明
釋放顛倒靈魂

意識流轉如御天馬行空
能量匯聚顯影虛空
隨曼妙曲線浮沈
如夢泡影

虛空演武

神閒氣定伸展步幅

腰身平懸地表

游移似水

冷冽眼神光芒迸射

威震八方國土

踩踏崩裂大地

沈寂剎那

退引身形靜默如山

抱拳旋身機鋒暗藏

手刀砍劈

翻滾月亮潮汐

箭步直刺

穿透蒼穹

迴旋躍起

扭曲時空異次元

鋒利腳刀餘波盪漾

搖撼天網曼陀羅

螢光飛舞

屏氣凝神直貫腰際
手心緩慢游移優雅圓弧
攪動虛空掀起漣漪
剎那翻轉手刀
雷霆萬鈞貫穿須彌山巔
逆勢迴旋
掃落一池星斗銀河
螢光飛舞
何懼生死流離

隨風而去

怒目金剛佇立崖邊
強風迎面吹拂
兩袖清風

凝視飛翔遙遠國境
舞動夢想的雁群
護持陽光

舉劍擎天刺向虛空
與狂暴風雨合一
靜默無聲

覺悟行者卓然而立
綻放如花微笑
隨風而去

劍術與禪心

宇宙之眼回眸一笑

驚鴻一瞥

綻放一切虛空

無韌之劍凌空一刺

穿透虛妄

照見五蘊俱空

無畏心靈輕躍雲端

笑傲江湖

揮灑滿袖清風

如獅吼的詩心

噴發狂烈焰火
點燃沖破大氣的豪情
筆直升空翱翔雲端
飛出自由的靈魂

嘶吼大地雷鳴
揚起真實不虛的旋律
穿透地表鏤刻音符
唱出覺醒的靈魂

攪動漫天星斗
書寫莊嚴生命的詩篇
彩繪星海燦爛銀河
畫出浪漫的靈魂

優雅背影堅毅如獅

深邃眼眸平靜無痕
洞徹宇宙穿梭瞬間永恆
雪白如詩意識
遍佈虛空

覺醒的武士心清如劍
細密皺摺書寫睿智臉龐
澄澈如雲心靈地圖
豐富多彩生命索引

默默傳遞清朗智慧
絲綢般細膩的微笑揚起
美麗的慈悲綻放
優雅背影堅毅如獅

美妙奇幻之旅

輕踏如詩舞步曼妙迴旋

倘佯詩意濃郁琴韻裏

自在靈魂吟唱展翅飛舞

搖晃空中遊蕩音符

航向美妙奇幻之旅

聆聽生命之歌翩然起飛

雨過天青萬物不息

繁華若夢四季迎風漂浮

行者合十仰望天地一沙鷗

孤寂身影振翅翱翔

無視滂沱大雨狂風吹襲

飛越蒼茫大海

看見兩個月亮的星球

繁衍如花生命

以豔麗嫣紅彩繪青春
光影魅惑怡人芬芳
綻放璀璨天幕
繁花似錦浮生若夢

以曼妙身影滋潤繁星
宇宙光燦如絲
點燃沈寂虛空熱情
繁衍如花生命

以豐盈天際渾圓姿影
勾勒光燦旋律
斑斕群星柔情蕩漾
舞動永恆樂章

隨波飄逸

微風掀起海洋的裙襬
舞動迷人丰采
浪潮翻騰濤濤相續
傾訴綿綿情意

湛藍星光吟唱深情詠嘆
迴響如絲旋律
月色迷濛溫柔撫觸
搖曳波光粼粼

妳嫣然含笑綻放春風
洗淨沈涵憂傷
輕擁大地溫暖懷抱
往事隨波飄逸

心靈符號筆記本詩取自《生命之歌—朗讀天空：許世賢心靈符號詩集》
作者簡介

許世賢

許世賢兼具設計家、符號藝術家與詩人身分，鑽研識別符號對人類集體
潛意識的影響，世界詩人運動組織 PPdM 會員。2014 年獲邀國立彰化
生活美學館舉辦 CIS 詩意設計個展，以 CIS 與現代詩融合嶄新創作形
式，成為第一位進入國立展覽館舉辦 CIS 詩意設計個展的設計家。其
心靈符號設計思想及主張，獲跨界迴響。重要作品有國軍暨家屬扶助基
金會、行政院勞委會經濟部產業園區管理局等政府機構、財團法人識別
設計，並為眾多中小企業與上市公司規劃企業識別設計系統。其設計作
品律動優美，造型簡約，充滿內斂能量，富饒詩意與哲思。著有《 CIS
企業識別—品牌符號的秘密》、《心靈符號—許世賢詩意設計展專輯
》、《生命之歌—朗讀天空》、《這方國土—台灣史詩》、《來自織女
星座的訊息》心靈符號詩集三部曲、《天佑台灣—天使的羽翼》、《寫
字的冥想—書寫生命之歌》、《寫字的修練—書寫台灣史詩》等書。